T0323727

Burgkloster zu Lübeck
Europäisches Hansemuseum

Das Europäische Hansemuseum

Das Europäische Hansemuseum bereichert seit Mai 2015 die Museums- und Kulturlandschaft Lübecks und Norddeutschlands. Es zeigt die facettenreiche Entwicklung des anfänglichen Kaufmannsbundes hin zu einer nordeuropäischen Großmacht mit einem Netz von über 200 Partnerstädten. Der Wagemut der Hansekaufleute, das Leben in der Fremde, Reichtum, Prunk und Pracht sowie der alles Handeln bestimmende Glaube sind ebenso Thema der Ausstellung, wie die endgültige Auflösung des einstigen Handelsnetzwerkes. Dabei wird den Besucherinnen und Besuchern die Möglichkeit gegeben, besondere Schlüsselereignisse der Hansegeschichte in rekonstruierten Szenen zu erkunden. So erfahren die Besucher bei ihrem Rundgang durch die Ausstellung, wie es sich in den auswärtigen Niederlassungen der Hanse, den sogenannten Kontoren, zugetragen haben könnte. Sie begehen eine belebte Verkaufshalle in Brügge, den prunkvollen „Stalhof" in London, sowie einen wichtigen Umschlagplatz, vor allem für Stockfisch, in Bergen. Und auch Lübeck, das sogenannte „Haupt der Hanse", ist immer wieder Ort

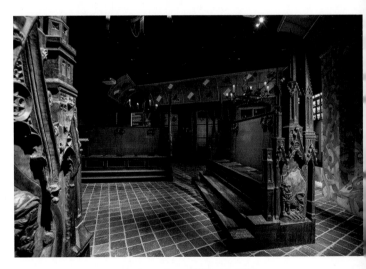

▲ *Inszenierung Hansetag 1518.*

bedeutender Momente in deren Entwicklung. Hier werden beispielsweise die Auswirkungen der Pest im 14. Jahrhundert thematisiert, deren Ausbreitung in ganz Europa ein Indiz für die hohe Mobilität der niederdeutschen Kaufleute war. Außerdem wird die Versammlung von Vertretern der Hansestädte beim sogenannten **Hansetag** in Szene gesetzt.

In der Ausstellung veranschaulichen zudem zahlreiche wertvolle Originalobjekte, seltene Dokumente, Gemälde und Sammlungsstücke eindrucksvoll das Leben und Arbeiten der niederdeutschen Kaufleute. Darüber hinaus wird den Besucherinnen und Besuchern an interaktiven Medienstationen und durch Informationsgrafiken ermöglicht, wirtschaftliche Zusammenhänge, Reiserouten und das Alltagsgeschehen zur Zeit der Hanse ausführlich zu ergründen.

Ein weiteres Highlight ist die **archäologische Grabung**, die in das Museum integriert wurde und Einblicke in die früheste Besiedlung Lübecks gibt. Besucherinnen und Besucher begeben sich so auf eine spannende und emotionale Reise durch 800 Jahre Hansegeschichte.

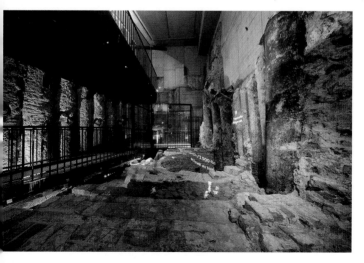

▲ *Archäologische Grabung.*

Das Burgkloster zu Lübeck

Siedlungsgeschichte

Im Norden der Lübecker Altstadt, als Teil des Europäischen Hansemuseums, erhebt sich das Maria Magdalenen Kloster – besser bekannt als **Burgkloster**. Es ist eine der bedeutendsten Klosteranlagen Norddeutschlands. Durch die einzigartige naturräumliche Lage am schmalen Landzugang zur Stadt, ist der Ort einer der wichtigsten Siedlungsplätze Lübecks. Die im Laufe von Jahrhunderten gewachsene Geschichte des Klosterhügels ist eng mit der Entwicklung der Stadt und der Hanse verbunden.

Früheste **Besiedlungsspuren** stammen von einer Holz-Erde-Befestigung aus der slawischen Zeit des 8./9. Jahrhunderts, die aus unbekannten Gründen abbrannte. 1143 baut Adolf II. von Schauenburg, Graf von Holstein, an exakt diesem Ort eine Burganlage. König Waldemar II. von Dänemark erweitert diese Anlage während seiner Herrschaft. 1227 gelingt den Lübecker Bürgern in der **Schlacht von Bornhöved** endlich der Sieg über die Fremdherrschaft der Dänen. Die Burganlage wird dem Dominikanerorden übergeben und in ein Kloster umgewandelt.

Der **Bettelorden** pflegt ein enges Verhältnis zu den wirtschaftlich und finanziell aufstrebenden Bürgern und Kaufleuten der Stadt. Durch Predigt, Seelsorge und Beichte wird der Ausbau des Klosters finanziert. Im Inneren des Klosters werden die unterschiedlichen Nutzungs- und Gestaltungsphasen der jeweiligen Jahrhunderte deutlich.

Der Einzug der **Reformation** in Lübeck bedeutet das Ende für das Dominikanerkloster. Im Jahr 1531 wird das Gelände in ein **Armen- und Krankenhaus** umgewandelt und bis ins 19. Jahrhundert genutzt. Die Lange Halle fungiert dabei als Bettensaal für die Kranken. Sogenannte **Pfründer** oder Einkäufer beziehen die ehemaligen Mönchszellen im 1. Stock des Burgklosters sowie ein- oder zweigeschossige Kleinsthäuser, die auf dem Gelände des Burgklosters entstehen. Sie erkaufen sich damit eine lebenslange Unterkunft und Versorgung.

Im Jahr 1818 wird die baufällige und einsturzgefährdete St. Maria-Magdalenen-Kirche abgerissen. Die entstehende Freifläche wird zunächst als **Armenfriedhof** genutzt, bis 1874 die bis heute erhaltene **Burgschule** gebaut wird.

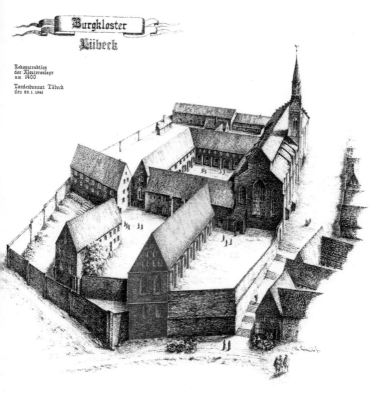

Burgkloster
Lübeck

Rekonstruktion
der Klosteranlage
um 1400

Landesbauamt Lübeck
den 23.1.1941

▲ *Das Kloster um 1400.*

Zwischen 1896 und 1962 fungiert der Komplex als **Gericht und Gefängnis** und wird im neogotischen Stil erweitert.

Seit 1976 wird das Burgkloster museal genutzt. Von 2005 bis 2011 ist neben dem **Kulturforum** auch das archäologische Museum im Burgkloster angesiedelt. Seit 2015 gehört das aufwendig restaurierte Baudenkmal zum **Museumsensemble des Europäischen Hansemuseums**.

Lange Halle

Die Lange Halle ist zunächst ein **freistehendes Gebäude mit flacher Decke**, dessen Vorgängerbau als Palas während der Dänenzeit errichtet und von den Mönchen ab 1229 umgenutzt wird. Spuren dieser Phase zeigen sich in den Mauern des heutigen Klostergebäudes. Rechts neben dem Eingang ist der ehemalige Standort des Kamins deutlich erkennbar. Die anderen Gebäude der Klosteranlage werden erst nach und nach angefügt. Auch die Lange Halle wird immer wieder umgebaut. Ab 1400 wird das Gewölbe eingezogen und die Mittelsäulen errichtet. Zeitweise ist die Halle in drei Räume aufgeteilt, welches anhand der unterschiedlich gestalteten Säulen deutlich wird. Die verschiedenen Fassungen der Wand- und Deckenmalereien erzählen von weiteren Umbauten und Umgestaltungen. Den hinteren Teil der Halle nutzen die Mönche in den Sommermonaten als Speisesaal, das sogenannte **Sommerrefektorium**.

Die Wände im Burgkloster waren wohl zu jeder Zeit farbenfroh ausgemalt. Die ehemalige Fensteröffnung rechts hinten an der Wand ist mit roten und grauen Vierecken verziert. Mit weißen Strichen wurden Fugen imitiert. Besonders interessant sind hier die **kugelförmigen Applikationen** auf den Bögen. Eine solche Architekturzier ist in Norddeutschland sehr ungewöhnlich.

Die zweite bemerkenswerte Wandgestaltung findet man ein Joch weiter, über dem Durchgang zum Winterrefektorium. Hier sieht man einen **Stammbaum** der Dominikaner.

Das Motiv eines Stammbaums findet man in der mittelalterlichen Kunst häufiger. Meist wird der Stammbaum Jesus' dargestellt, die sogenannte „Wurzel Jesse". Hier im Burgkloster werden Dominikaner innerhalb der Ranken dargestellt. Erkennbar sind die Ordensbrüder an ihrem Habit, also an ihrer Ordenskleidung. Durch die Darstellung ihrer Herkunft wird der Ordensgründer, der Heilige Dominikus geehrt. Gleichzeitig verdeutlichen die Dominikaner so ihre Herkunft, die Stammbaum-Darstellungen sind also auch identitätsstiftend.

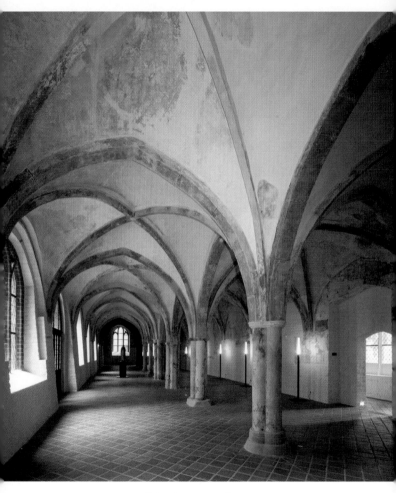

▲ *Blick in die Lange Halle.*

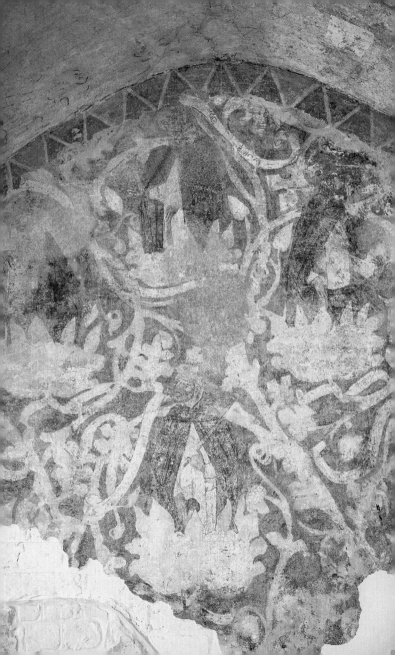

Winterrefektorium

Im **Winterrefektorium**, dem Hauptspeisesaal des Klosters, nehmen die Dominikaner zwei Mal täglich ihre Mahlzeiten während der kalten Monate ein. Vier verschiedene **Darstellungen von Gastmahlszenen auf Konsolen** hier im Raum belegen, dass es sich um das Refektorium gehandelt haben muss.

Die **rötlichen Blumen** im Bereich neben der vermauerten Tür gehören vermutlich zur zweiten Fassung der Malerei aus dem frühen 14. Jahrhundert. Auch die Lilien-ähnlichen Kelche und die schwarzen Rankenstengel mit grünem Blattwerk gehören dazu.

Im Kreuzungspunkt der Rippen im Gewölbe sitzen **verzierte Schlusssteine**. Eine Szene zeigt den heiligen Dominikus. Er wird in Dominikanerkleidung mit einem Kirchenmodell und einem Lilienstengel dargestellt. Der heilige Dominikus ist der Gründer dieses Predigerordens und lebte zu der

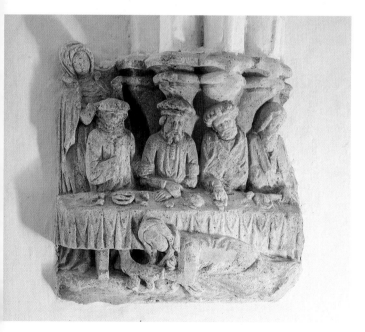

▲ *Gastmahlszene.*

◀ *Stammbaum der Dominikaner.*

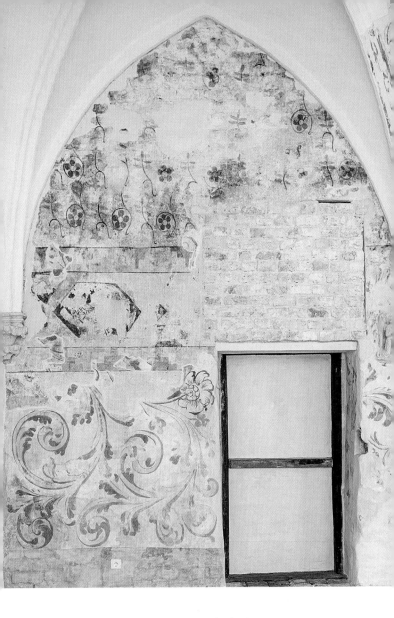

▲ *Wandmalereien.*

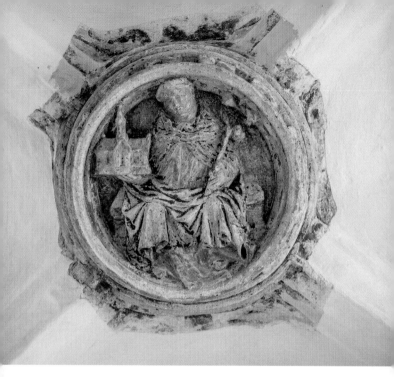

▲ *Schlusssteinszene Hl. Dominikus.*

Zeit, als der verschwenderische Lebensstil der Geistlichen in Verruf geriet. Deshalb schuf er die religiöse Gemeinschaft von Predigern, den Dominikanerorden.

Im Winterrefektorium lassen sich insgesamt sieben verschiedene Fassungen von **Wand- und Gewölbemalereien** nachweisen. Im ganzen Kloster wurden die Malereien immer wieder erneuert und den jeweils aktuellen Entwicklungen und Moden angepasst.

Die wohl siebte und letzte Fassung wird lange nach der Nutzung des Gebäudes als Kloster im Barock angebracht. In dieser Zeit wird das Winterrefektorium als Ärztebibliothek genutzt. Die großen, rötlichen, sogenannten Arkanthusranken links neben der vermauerten Tür gehören zu dieser Fassung.

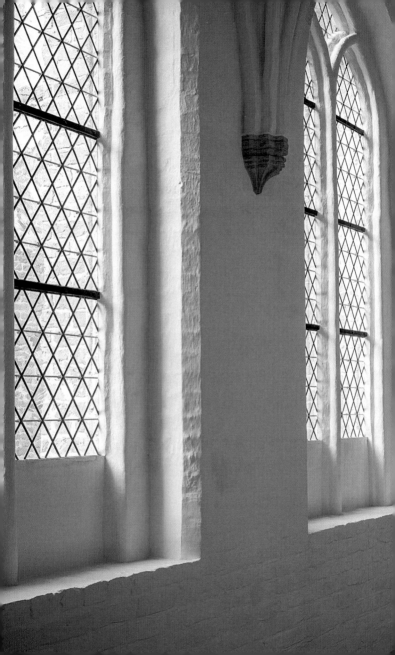

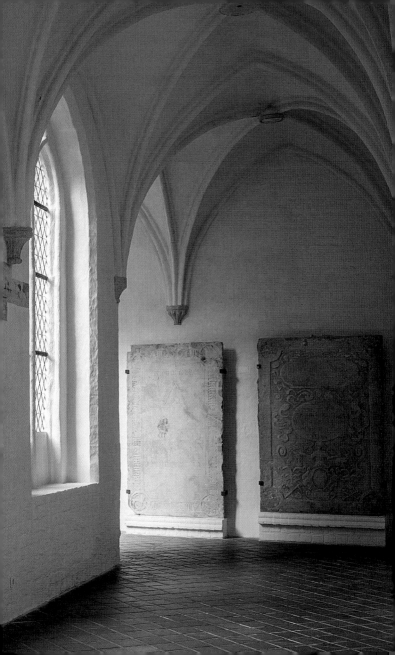

Kreuzgang

Der Kreuzgang entsteht vermutlich um 1350 im Zuge reger Bautätigkeit im ganzen Kloster und verbindet den alten Teil mit der damals neu entstehenden Klosterkirche. Wie alle Räume des Klosters war er farbenfroh ausgemalt. Es sind im Kreuzgang insgesamt sechs unterschiedliche Malerei Fassungen nachgewiesen. An der Südwand, rechts neben der Sakristei, befindet sich eine weitere Darstellung eines **Stammbaums**, ähnlich dem Wandbild in der Langen Halle.

Die vielen Konsolen und Schlusssteine sind kunstvoll verziert. Im nördlichen Kreuzgangflügel, parallel zur Langen Halle, sieht man unter anderem einen Fuchs, der den Gänsen eine Predigt hält.

Die hölzernen Gewölbeschlusssteine an der Decke kurz vor der Sakristei sind **Familienwappen** von großen Spendern des Klosters. Die drei Mondsicheln mit einer Lilie ist zum Beispiel das Wappenschild der Familie von Northusen. Auch Johann Heyer spendete 1411 Geld für das Kloster und bekam ebenfalls einen Schlussstein als Dankeschön.

Im westlichen Flügel des Kreuzgangs sieht man eine bemerkenswerte Konsole, die sogenannte **Schachkonsole**. Sie zeigt detailreich ein Paar beim Brettspiel. Die Spielpartner sind der Kleidung nach adelig. Rechts sitzt der Mann, links die Frau. Ursprünglich war auch diese Konsole farbig gestaltet. Man kann das Spiel als Allegorie der mittelalterlichen Gesellschaft mit ihren drei Ständen sehen. Es gibt die Adeligen, die Geistlichen sowie die Bürger und Bauern. Während viele Geistliche das Spielen ablehnen, stehen die Dominikaner ihm wohlwollend gegenüber.

Die Wand zur ehemaligen Kirche ist etwas schief. Sie wurde direkt auf den damaligen Burggraben gebaut, der 50 Jahre zuvor zugeschüttet wurde. Mit der Zeit sackte die Mauer immer weiter ab, weil der Untergrund zu instabil war. Bei der **Restaurierung** in den 1980er Jahren wurden Metallanker in die Wände eingebaut, damit der Gang weiterhin erhalten bleibt.

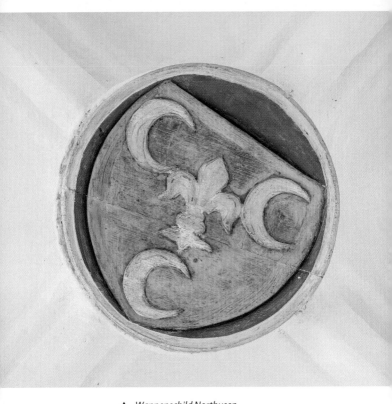

▲ *Wappenschild Northusen.*

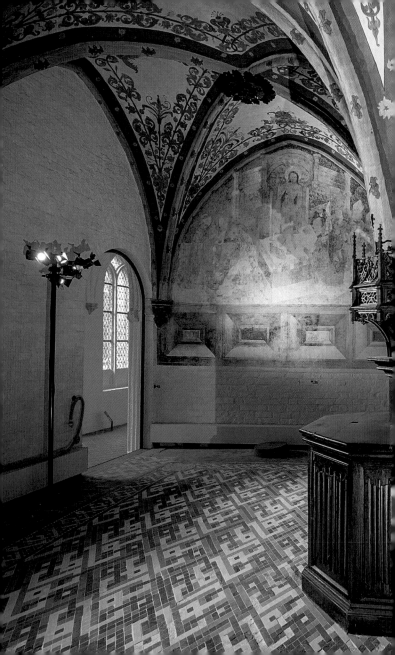

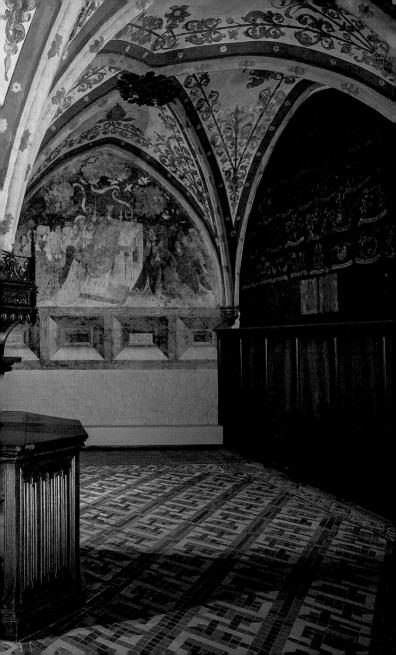

Sakristei

Die Sakristei grenzt an die ehemalige Burgkirche. Dort wurden zum Beispiel liturgische Gewänder, Leuchter und Hostien aufbewahrt. Nach der Auflösung des Klosters wird die Sakristei von den Vorstehern des Armenhauses, das im Gebäude untergebracht war, genutzt und wird seitdem auch **Herrenzimmer** genannt.

Mit der Umwandlung in ein Gerichtsgebäude wird auch die Sakristei verändert. Die Fenster werden von der Ost- an die Südwand verlegt, dort befinden sie sich noch heute. Die Gewölbemalerei an der Decke der Sakristei stammt ebenfalls aus dem 19. Jahrhundert. Der Architekt Ferdinand Münzenberger gestaltet sie nach historischen Vorbildern.

Deutlich älter, nämlich vom Beginn des 15. Jahrhunderts und damit noch aus der Klosterzeit, sind die **Wandmalereien** an der Nordwand des Raumes. Rechts ist eine Volksmesse dargestellt, links ist die Gregorsmesse abgebildet. Mit der Darstellung dieser Messe nehmen die Dominikaner zu einem theologischen Streit ihrer Zeit Stellung.

Dargestellt ist die Legende, nach der Papst Gregor I., während der Feier der Eucharistie (des Abendmahls) in Santa Croce in Gerusalemme in Rom Christus leibhaftig mit seinen Marterwerkzeugen erschienen und sein Blut in den Kelch des Papstes geflossen sein soll, um den Zweifel an der kirchlichen Transsubstantiationslehre zu zerstreuen. Diese Messe ist ein beliebtes Motiv des 15. und 16. Jahrhunderts. Die Brüder des Burgklosters bekannten damit ihren Glauben an die tatsächliche Wandlung von Brot und Wein in Fleisch und Blut Christi.

Leider kann die Sakristei zurzeit nicht mehr betreten werden. Durch das Öffnen und Schließen der Tür kommt es zu Schwankungen im Raumklima, worunter die Wand-und Deckenmalereien, vor allem aber der außerordentlich empfindliche **Schmuckfußboden** leidet. Der Boden besteht aus roten, schwarzen und weißen Ziegelplättchen und wurde Ende des 15. Jahrhunderts verlegt. Um den Boden nicht weiteren Belastungen auszusetzen, haben sich Denkmalschützer und Restauratoren entschieden, den Zugang zur Sakristei bis auf Weiteres einzuschränken.

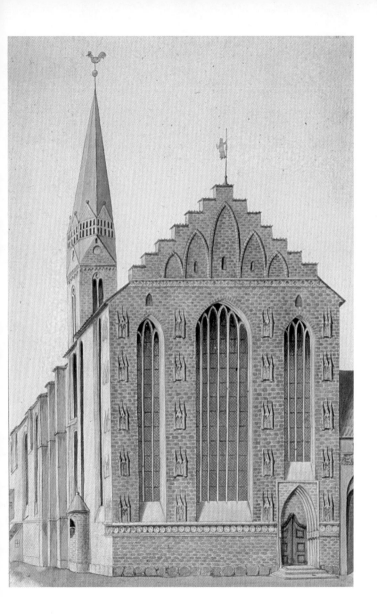

▲ *Schaufassade der Maria-Magdalenen-Kirche um 1818.*

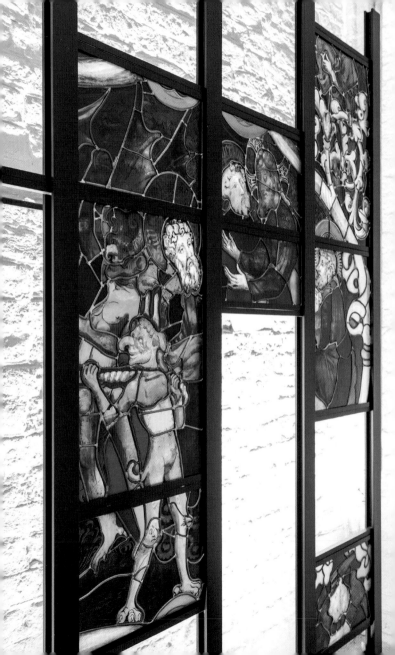

Kirche / Kapelle / Leichenkammer

Bei einem Stadtbrand im Jahr 1276 werden große Teile des Klosters sowie der Vorgängerbau der Kirche zerstört. An der gleichen Stelle wird eine neue **St. Maria-Magdalenen-Kirche** gebaut und um 1317 fertig gestellt. In den folgenden Jahrhunderten unterliegt sie weitreichenden Umbaumaßnahmen. Zu Zeiten der Dominikaner war sie mit verschiedenen Altären ausgestattet, die von wohlhabenden Bürgern und Bruderschaften gestiftet wurden. Von der Kirche sind heute nur noch drei Seitenkapellen erhalten, die von außen besichtigt werden können. Die Konturen des Kirchengewölbes, dargestellt in Form von Bodenintarsien, verweisen auf den damaligen Kirchenbau.

Die vierte und komplett erhaltene Seitenkapelle hatte wohl seit den Umbaumaßnahmen um 1400 ein Kreuzgewölbe. Die unteren Enden der Bögen kann man noch in den Ecken des Raumes deutlich erkennen. Ende des 19. Jahrhunderts wird das Gewölbe beseitigt und eine flache Decke eingezogen. In der Kapelle werden insgesamt fünf unterschiedliche Malerei Fassungen entdeckt. Die dritte Fassung ist die Bemerkenswerteste. Man sieht ihre Reste auf halber Raumhöhe an der Nordwand zum Kapitelsaal. Die Malerei zeigt mehrere Weihekreuze, auch Radkreuze genannt.

Nach der Reformation und der Auflösung des Klosters finden evangelische Gottesdienste in der Kirche statt. Aufgrund des schlechten Baugrunds kommt es immer wieder zu Einstürzen in der Kirche. Im späten 16. Jahrhundert wird vom Zusammenstürzen ganzer Pfeiler berichtet. **1818 wird die Kirche abgerissen**, die Fenster aus dem Chorbereich werden zum Teil in die Lübecker Marien-Kirche gebracht und dort verbaut. Der Rest der Fenster, als auch viele der bedeutenden Skulpturen werden ins St. Annen Kloster gebracht und dort eingelagert.

Während eines Bombenangriffs im Zweiten Weltkrieg zerstören die herabfallenden Glocken St. Mariens die Fenster. Einige **Fensterfragmente** überstanden jedoch die Bombennächte unbeschadet und sind heute in der Kapelle zu sehen. Sie zeigen Szenen aus dem Leben des Hieronymus und dem Wirken der Maria Magdalena, der Schutzheiligen und Namenspatronin des Klosters.

Zur Zeit der Nutzung der Klostergebäude als Armenhaus diente die Kapelle als **Leichenkammer**.

◀ *Fensterfragmente der Kirche.*

Kapitelsaal

Der Kapitelsaal wird wohl in der ersten Hälfte des 14. Jahrhunderts zusammen mit dem Kreuzgang errichtet, um 1400 umgebaut und eingewölbt. Auch danach wird der Raum immer wieder verändert. Er diente den Mönchen, um Angelegenheiten des Ordens zu besprechen oder geistliche Lesungen zu hören. In der Mauerwerksöffnung im Nordosten sieht man die **Wandgestaltung** des ursprünglichen Kapitelsaals. Dargestellt ist eine **Kreuzigungsszene**. Die stehende Figur, die ein Buch hält, ist vermutlich Johannes, darüber ist ein Engel zu sehen. Ein besonders seltenes Motiv ist die Darstellung einer **maritimen Szene** im Südwesten des Kapitelsaals über der Tür an der Außenwand. Die rechte Figur stellt einen Dominikaner in Ordenstracht und mit Tonsur dar. Links im Boot steht ein Kaufmann mit der Hand an seinem Schwert. Das Bildthema ist als Anspielung auf den lokalen Seehandel zu verstehen und zeugt vom Selbstverständnis des Lübecker Dominikanerordens, sich als Teil der Gesellschaft der Hansestadt zu sehen.

Bei den **Deckenmalereien** unterscheiden sich die zwei nördlichen Joche deutlich von den anderen. Sie werden um 1500 ausgemalt und erst 1984 freigelegt. Es handelt sich um florale Ornamente, die den Rippen folgen. Den Schlusssteinen erwachsen aus Blütenständen Engel mit Spruchbändern. Die restlichen Joche des Kapitelsaals werden anlässlich einer Ausstellung im Jahr 1878 neu ausgemalt. Damals orientiert man sich an einer mittelalterlichen Gestaltung.

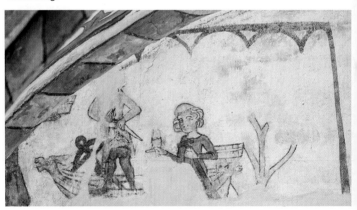

▲ *Maritime Szene.*

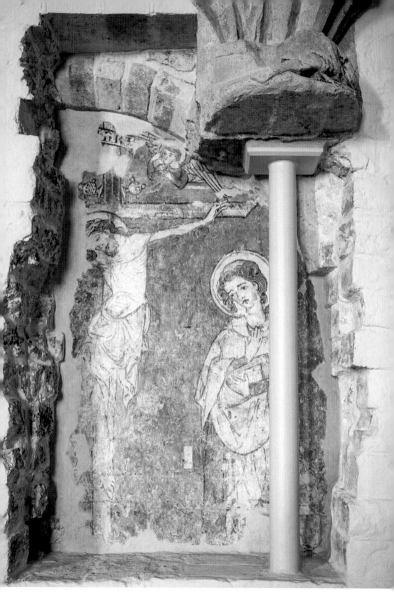

▲ *Kreuzigungsszene.*

23

Beichthaus

Der Bau eines Beichthauses am Marien-Magdalenen-Kloster wird spätestens im Sommer 1349, vielleicht auch schon eher geplant worden sein – wahrscheinlich im Angesicht der bedrohlich herannahenden Pest. Es dokumentiert die Spiritualität der Bürger der Stadt Lübeck vor allem in der Pestzeit und ist zugleich eines der wenigen erhaltenen Beispiele für diesen speziellen Bautyp in mittelalterlichen Bettelordensklöstern im Ostseeraum. Das Beichthaus ist ein Verbindungort zwischen dem Kloster und den Bürgern der Stadt und diente Lübecker Bürgern auch als **Grabstätte**.

Bei der Beichte saß der Priester in der Regel auf einem leicht erhöhten Stuhl. Besonders die Beichte von Frauen fand oft vor Zeugen statt, die in einem gewissen Abstand zu den unmittelbar Beteiligten standen. Schon dies dürfte eine gewisse Größe und Weitläufigkeit der Räume vorausgesetzt haben. Weiter durfte die Beichte nur bei Tageslicht und nicht bei Dämmerung oder im Dunkeln abgelegt werden, was eine gewisse Größe der Fenster erforderte. Zur Nutzung des ehemaligen Obergeschosses gibt es keine Hinweise.

Nach der Reformation bleibt das Beichthaus bis ins 17. Jahrhundert ein Begräbnisort, besonders in Zeiten epidemischer Krankheiten. So hatten Werkmeister des Burgklosters das Beichthaus auch als Leichenhaus bezeichnet. Nach **etlichen Gewölbeeinstürzen** im 17. Jahrhundert wird es mehr und mehr zurück- und im Westteil zu einer Wohnung ausgebaut. Heute beherbergt es ein Café. Der angrenzende Spielplatz ist auf dem ehemaligen Friedhof errichtet. Seit 1876 wird das Beichthaus als Turnhalle für Schulen, danach als Archäologisches Museum der Hansestadt Lübeck genutzt. Heute dient das Beichthaus dem Europäischen Hansemuseum als Veranstaltungs- und Ausstellungsort.

◀ *Außenansicht Beichthaus.*

Hospital

Das Hospital entsteht in der ersten Hälfte des 14. Jahrhunderts und ist als einziges Gebäude des Burgklosters bis heute in seiner ursprünglichen Höhe erhalten. Bereits um 1400 wird es erstmals umgebaut: Es wird unterkellert und das Erdgeschoss in eine zweischiffige Halle mit schmalem Gang eingeteilt, zudem wird ein Hypokaustum, die **Fußbodenheizung**, eingebaut. In Lübecker Bürgerhäusern und Klöstern wurden bislang 19 mittelalterliche Anlagen dieses Typs entdeckt, u.a. auch unter dem Ostteil der benachbarten Langen Halle.

Die originalen Reste der **Brennkammer** befinden sich im Keller unter dem Hospitalfußboden. Unter der gemauerten Bogenkonstruktion wurde ein Holzfeuer entfacht. Die auf den Bögen liegenden Feldsteine wurden auf diese Weise erhitzt und die Wärme gespeichert. Wenn das Feuer erloschen war wurden die Luftschächte im Fußboden geöffnet und die erhitzte Luft konnte in den Raum strömen.

Die ursprüngliche Bestimmung des Baus ist nicht bekannt, später wird es als Hospiz genutzt.

Bei der Restaurierung des Hospitals wurde dem **Schmuckfußboden** große Aufmerksamkeit gewidmet. Der Zustand des Bodens war äußerst kritisch, er konnte von den Restauratoren jedoch stabilisiert werden.

▲ *Schmuckfußboden.*

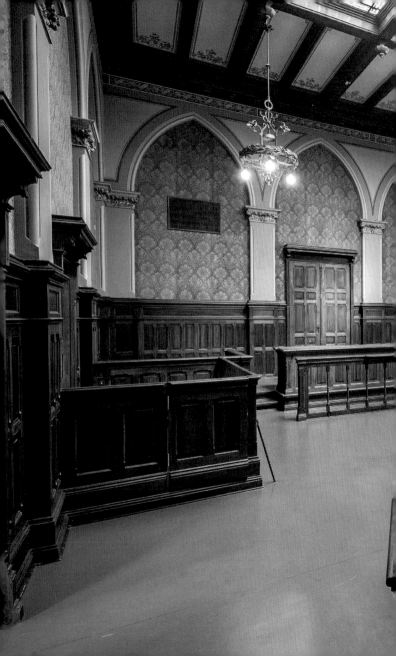

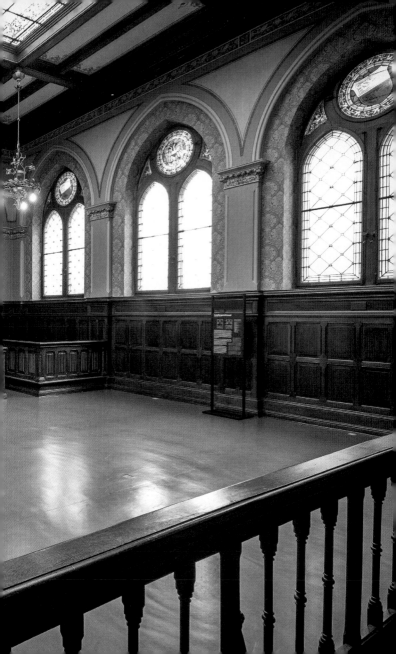

Gericht und Gefängnis

Ende des 19. Jahrhunderts wird das Burgkloster in ein neu entstehendes Gerichtsgebäude mit **Untersuchungsgefängnis** integriert. Beim Umbau (1893-1896) wird das Obergeschoss abgerissen, dem West- und Nordflügel werden Gefängnistrakte mit insgesamt 34 Einzelzellen aufgesetzt. Zu Klosterzeiten befindet sich im Nordflügel, in dem heute noch zwei Gefängniszellen im Original erhalten sind, das Dormitorium der Dominikaner. An der Südwestecke wird dem Gebäude ein Anbau in neugotischem Stil vorgesetzt, in dem sich das Treppenhaus sowie im Obergeschoss das Wärterzimmer mit Erker befinden. Von hier aus kann der Aufseher sowohl den Zellengang als auch den **Gefängnishof** überwachen. Da die Gefangenen zu jeder Zeit strenger Einzelhaft unterliegen, wird der einstige Priesterhof mit einer fächerförmigen Anlage aus neun Einzelhöfen ausgestattet. Sie sind durch hohe Mauern voneinander getrennt und können von einem einzelnen, in der Mitte stehenden Wärter eingesehen werden. Die derzeitige Gestaltung des Hofes nimmt Bezug auf diese ehemalige sogenannte Einzelhofspazieranlage.

Im **Schöffengerichtsaal** wurden Rechtsstreitigkeiten geringeren Strafmaßes vor dem Amtsgericht verhandelt. Über schwere Straftaten, vor allem Mord und Totschlag, hat das Landgericht im heute nicht mehr erhaltenen Schwurgerichtssaal geurteilt. In der Zeit des Nationalsozialismus finden dort auch Prozesse gegen vier Geistliche statt, die dort inhaftiert, verurteilt und in Hamburg hingerichtet werden.

Im Zuge der neu eingeführten Reichsjustizgesetzgebung Ende des 19. Jahrhunderts wird im Deutschen Kaiserreich die Justizarchitektur vereinheitlicht. Die **Wartehalle** ist ein Standardelement der Gerichtsgebäude dieser Zeit. Als Vor- oder Verkehrsraum dient sie rechtsuchenden Parteien als Treffpunkt und ist Rückzugsort für Anwälte und ihre Klienten. Die **neugotische Gestaltung** der Wartehalle steht in starkem Kontrast zur ursprünglichen Klosterarchitektur. Die hohe Kassettendecke und das große Fenster verdeutlichen den Maßstabssprung, der durch den Umbau des ehemaligen Klosters zum Gerichtsgebäude Ende des 19. Jahrhunderts vollzogen wird.

◀ *Schöffengerichtsaal.*

Literatur

I. Baltzer, F. Bruns und H. Rahtgens: Die Bau- und Kunstdenkmäler der Hansestadt Lübeck. Band IV: Die Klöster, Lübeck 1928.

A. Dubisch et al: Ein tiefer Blick in die Geschichte des Lübecker Burghügels. Neue Befunde zur Befestigung und Entwicklung eines wichtigen Siedlungskerns der Stadt Lübeck, in: Alfred Falk, Ulrich Müller und Manfred Schneider: Lübeck und der Hanseraum. Beiträge zu Archäologie und Kulturgeschichte (2014), S. 51–68.

A. Falk und D. Mührenberg: Beichthaus, Turnhalle, Atelier und Museum. Ein Bauwerk und seine Geschichte. Jahresschrift der Archäologischen Gesellschaft der Hansestadt Lübeck 6. Lübeck 2011.

M. Gläser: Untersuchungen auf dem Gelände des ehemaligen Burgklosters zu Lübeck. Ein Beitrag zur Burgenarchäologie, in: Lübecker Schriften zur Archäologie und Kulturgeschichte 22 (1999), S. 65–121.

R. Hammel-Kiesow: Die Anfänge Lübecks: Von der abodritischen Landnahme bis zur Eingliederung in die Grafschaft Holstein-Stormarn. In: A. Graßmann (Hrsg.), Lübeckische Geschichte (2008), S. 1–45.

R. Nikolov und M. Gläser: Das Burgkloster zu Lübeck. Lübeck 1992.

G. Dehio: Handbuch der Deutschen Kunstdenkmäler. Hamburg. Schleswig-Holstein; Deutscher Kunstverlag Berlin/München 3. ergänzte Auflage 2009, S. 530.

Europäisches Hansemuseum Lübeck gemeinnützige GmbH

An der Untertrave 1

23552 Lübeck

Tel. +49 (0)451 80 90 99 0

www.hansemuseum.eu

Aufnahmen:

Seite 2: Zeichnung des Landesbauamtes, 1981

Seite 3, 7, Rückseite: Thomas Radbruch

Seite 19: Fotoarchiv der Hansestadt Lübeck, Johann Baptist Hauttmann, lavierte Federzeichnung, 1818

Seite 25–26: Europäisches Hansemuseum

Alle anderen: Olaf Mahlzahn

Koordination und Inhalt: André Dubisch, Friederike Holst

Druck: F & W Mediencenter, Kienberg

Titelbild: Kapitelsaal.

Rückseite: Kirchplatz.

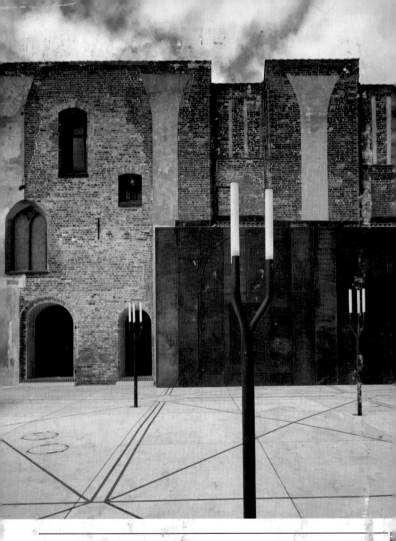

DKV-KUNSTFÜHRER NR. 682
1. Auflage 2019 · ISBN 978-3-422-98012-9
© Deutscher Kunstverlag GmbH Berlin München
Paul-Lincke-Ufer 34 · 10999 Berlin
www.deutscherkunstverlag.de